U0022913

中山鄭榮光先生編贈

八段錦
太極拳彙刊
易筋經

郭贊題

榮光健身學院

天台花園

休憩室

鄭榮光太極拳、八段錦、易筋經彙刊（虛白廬藏一九五七年重刊本）

榮光師傅太極手冊

健康之寶

周壽臣題

榮光健身學院
太極拳運動塲

健身室

心一堂武學・內功經典叢刊

強健寶筏

鄭榮光太極拳、八段錦、易筋經彙刊（虛白盧藏一九五七年重刊本）

榮光先生太極拳手冊

何耀光敬題

振頏立懦

敬題

唐豪南

宋武當丹士張三丰。以拳術名於時。其術純用神行。與道默契。殆內家之嚆矢也。世之學者。好急功而多趨於外家。不知外家多用拙力。外勁而內浮。且以跳躍為能事。氣過勞而內易創。毫釐之差。求生反以戕生。其道蓋有不同者矣。太極拳為三丰所傳。遞遭至今。歷久靡替。其上下相隨。內外相合之訣。空靈入化。圓轉自如。尤為外家所難有者。蓋人身之經絡。如地之河流。河流不塞而水行。經絡無凝而氣暢。苟用勁力。以留滯於筋骨血脈之間。如牽一髮。以及全身無益也。子輿氏曰。吾善養浩然之氣。至大至剛。充塞乎天地之間。其中三昧。太極拳有焉。

鄭子榮光。俠義士而兼慈善家。蜚聲於社會久矣。聞其自言少時。曾染痼疾。久不瘳。因悟外勁內浮之故。不足養生。乃參加精武體育會。而游趙氏壽邨之門。習太極拳。數月而勿藥。趙氏為吳鑑泉之入室弟子。吳氏固為太極拳嫡派。足跡遍大江南北。與孫祿堂齊名。及吳師鑑泉。民二十六年南下香江。鄭氏踵門領教。承吳氏之衣鉢而傳之。鄭氏不欲以獨得之秘。藏之名山。本其所得。加以闡發。付刻數而公于世。使愛習此者。按圖揣摩。隨時隨地。自由借鏡。則姿態之正確。意義之透闢。不待苦索。而明如觀火。強種保國之效。當與太上同功。爰書屬序於予。予與鄭子榮光及陳子純初兩君游有年。兩君自強不息之救世宏願。為予所深悉。因掇拾成文。聊示景仰。顧閱是篇者。皆成金剛不壞身可也。是為序。

一九三六 八月花縣駱之駟序於古禪漢雙權舊館。

三版序

齋　公

予友鄭君榮光，致力於太極拳凡二十餘年，未嘗或輟，猶朝夕淬礪，探玄索秘，窮極幽妙，則其技之成，豈偶然哉。

十餘年前，太極拳派宗師，吳鑑泉先生，南遊香港，創立鑑泉太極拳社，盡得其傳，苟非鄭君勤敏過人，曷克臻此，且鄭君歷任各社團義務教授，善誘循循，誨人不倦，並將其所學，輯述成書，斥資付梓，分贈友好，以廣其傳，其書經初版再版，今三次付印，囑予作序，予不文，又昧於斯道，何足以云序也。

竊嘗思之，太極拳之能致人健康於無形者，以熊經鳥申之理推測，當不外運動體內機構，後漢華陀創立五禽舞，仿動物自然之動作，運動其軀體，使血脈流通，其言曰五禽之戲用以除疾，兼利蹄足，體有不快，起作一禽之戲，怡然汗出，身體輕便而欲食，又曰，人體應使勞勤，但不當使極，動搖則穀氣消，血脈流通，病自不生，譬諸戶樞終不朽也，華陀精於醫學，明於生理，其所以去病延壽者，亦如呂氏春秋之所謂流水不腐戶樞不蠹耳，夫人身猶草木之體，草木在高山之巔，當疾風之衝，晝夜搖動，其枝幹必碩，反之多穉菱柔弱，人之血脈藏於體內，若不動搖，則漸閉塞而不通，不動則滯而疾病生焉，太極拳能使人康健者，以其能運動四肢百骸，宣通氣血故也，鄭君三刊其書，公之於世，以廣其傳，冀人人同登壽域，世有百一聽焉，千一聽焉，萬一聽焉，即收千一萬一之益，累以歲月，聚小成多，循此以至於健康之途，強種強國，殆不無裨益也。余亦因是而樂為之序。

戊子初夏南海朱愚齊識於香港

抱朴子內篇論仙章有云：「或問曰神仙不死，信可得乎，抱朴子答曰，雖有至聰，而有聲者不可盡聞焉，雖有大章竪亥之足，而所常履者未若所不履之多，雖有禹益齊諧之識，而所識者未若所不識之衆也，萬物云云，何所不有，況列仙之人，盈乎竹素矣，不死之道，曷爲無之。」又云：「設有哲人大才，嘉遯勿用，翳景掩藻，廢僞去欲，執大璞於至醇之中，遺末務於流俗之外，世人猶莎能甄別，或莫造於無名之表，得精神於陋形之裏，豈況仙人殊趣異路，以富貴爲不幸，以榮華爲穢汙，以厚玩爲塵壤，以聲譽爲朝露，蹈炎颷而不灼，蹈玄波而輕步，豈鄒清塵，風駟雲軒，仰凌紫極，俯棲崑崙，行尸之人，安得見之。」是云仙之確有，而長生之道可修而得之。上清洞真品云：「人之生也，稟天地之元氣，爲神爲形，受元一之氣，爲液爲精，神全則氣全，氣全則形全，形全則百關調於內，八邪消於外，元氣實則髓凝爲骨，腸化爲筋，其由純粹眞精，元神元氣，不離身形，故能長生矣。」故道家修煉之術，選時擇日，營形辟穀，焚符輔藥。如斯而後得仙，豈世人之所易爲哉？退而求其次；得能舒形活體，養氣涵神，雖未能蹻景飛昇，亦可強身延壽者，其爲太極拳乎。

太極拳肇源於三丰眞人。輾轉流傳，法簡易習。然究其微奧，蓋亦服氣煉形之一道，仙家之餘緒也。中山鄭榮光先生，耽於斯技者數十年。振譽海隅，從遊千萬衆。然猶孜孜不息，勤修罔懈。其進境無涯，迨已近道。所著太極拳一書，言簡而要，不蹈浮詭。謙然若不足，藹然而有君子之風。碩腹丹顏，神光清湛。附編八段錦，易筋經，皆可運氣換形，豈徒強身健魄而已。以之壽世，凡四版矣。今五再付梓，其流播當益廣。而宅心之仁，推首之宏，乘風載響，雲霞逸遠，莫可衡量也。

壹九五四年六月梁錫洪謹序

予獲交鄭榮光君於其未習武前今逾念季矣鄭君圓

顧益後極能持以恒今大有成聲施滿中外乃為人想象拳家

習益鄭君精研太極拳委念餘丰不懈其所造詣是陰陽參

矣方趾如常人曩亦為羸弱病夫然以性弘毅發大宏願

外以平實起漸幾於神太極拳之為法舉手投足皆是陰陽參

緩急順逆之間一易學就其後易固凡人習之合而身建體之務

無分者也鄭君幼男女不以強弱而習其者又必再編刊成書強公諸於世

功者也鄭君傳盖君亦以所得秘之傳人鄭君恒慕其聲頌抑不矜於世

以廣其人傳盖亦壽人壽世之意人恒性溫厚謙抑不矜於世

伐德振如人不厚施慷慨不德多鄭君之為拳聲頌其精而尤

君遜謝如孚遑多施慷慨是不德多鄭君之著述以為榮而尤鄭

多鄭君之為叔世之君子人也甲午仲夏南海朱永圖並書

自序

（編者未習太極拳之體格）

二十八年前。予以體弱自傷羸羸。苦無術以自強。每見朋儕健碩。竊深羨慕。後又染重病。累月臥床。病中思維。怳悷健康為人之至寶。否則一切供養之樂。病既廢。縱極豐美。都無享用之。撃友李忠君過訪。憐于羸瘵。乃介紹入精武體育會。余既懍於所遭。從其言。言太極拳能返弱為強。力勸予習斯術。朝夕研習。罔敢或懈。行之三月。精神煥發。體重驟增。自八十五磅增至一百十餘磅。喜不自勝。於是勤加奮研。更得師友切磋。興趣益感濃厚。暇即習拳。風雨無間。數載後。而頑軀重量。已達百五十餘磅矣。深感斯術之於人生。裨益至大。乃本平昔所學。綴述是書。自知識陋文拙。不足表達太極拳術於萬一。徒以世人不乏徘徊於健康門外。欲進而無由者。迺編是書導其門徑耳。海內君子。諒予用心。怒予謬妄。進而教之。幸甚幸甚。

一九五七年一月鄭榮光序於洪然齋

鄭榮光太極拳、八段錦、易筋經彙刊（虛白廬藏一九五七年重刊本）

習，藉以一雪東亞病夫之恥焉。

周石威謹識

（格體之拳極太習已者編）

榮光先生，早歲身體羸弱，亟慕太極拳能強筋健身，乃從吳鑑泉祖師遊，昕夕鍛鍊，深得其中三昧，體魄日益壯碩，反弱為強，不獨禪益身心，且能自衛禦侮，先生於業務餘暇，指道同門練習，毫無倦容，從學者靡不精神愉快，體魄日強，訓迪之恩，彌足感紉，而先生之意認為仍未普遍，於是刊印太極拳壹書，前後六次，贈送親友，俾其得窺門徑，潛心練

原 刊

拳術之道　其肇祥精展　以我國最早亦至深　拳有內外家之分　外家
重形　內家貴神　外家致効速而剛　內家致功深而柔　故內家練習時
不大勤氣力　最適宜於文靜者及老弱不宜劇動者　且其理精深淵博
奧妙莫測　固能轉弱爲強　更可化愚爲敏　於體力智力　有衡展兼益
之功　因爰集太極拳　八段錦　易筋經　三種內家拳術　刊之以獻諸
於世　俾手此本者　同登康健境域　進而使國粹得多數研究者之力
發揚光大　闡其秘奧爲一昌明高深之健身學　斯區區意也

農曆甲午年四月初九日紀念張三丰祖師寶誕仝人倡議第五次重刊

一九三六年八月創刊
一九四〇年十月重刊
一九四八年四月重刊
一九四九年六月重刊
一九五四年六月重刊

一九五七年壹月六次重刊

仙家八段錦

八段錦一名「拔斷筋」，爲古時練身法，蓋脫胎於華陀五禽圖，及彭祖熊經鳥申諸法，甚合人體生理之構造，運動之原理，而又包含運氣調息之法，以視西人之徒手體操，日人之柔術，較爲有益者也，且練法簡易，節目甚少，人事繁繁，習練甚不費時，允推最善易行之練身法。

三丰眞人本古仙導引秘法，謳成仙家「八段錦」，於內外功兼收並蓄，習之功效易見，即病人或年老者不能起而練習，在臥床亦得行之，一月後，漸見功效，三月後，病去身健，半年後，返老還童，體輕神足，步履如飛，若年壽習之，其功效尤易見也，惟練須有恒心，不可或作或輟，自當毅勇前進，朝晚練習不息，庶幾效驗可見，學者不可不知也，茲述其法如後。

第一段 叩齒嚥津

冥心靜氣，或趺坐或面東直立，每次叩齒三十六數，卽上下牙相齧，如食物狀，勿使有聲。然後以舌抵上顎，久則津生滿口，便當嚥之，嚥數以多爲妙。

（按）齒乃骨之餘，與人康健極有關係，故人之年紀曰「年齡」，又曰「年齒」，蓋齒爲一部之消化器，齒而不强，有害消化彌大，且「齒」與「腎」極有關係，古仙云，「小溲當緊閉牙關，所以養神也」，故齒常叩擊，使筋骨活動，精神清爽，至老而不衰落也。修眞之士，常能齒落重生，窖白復黑，此則非修養有法，不易致此，而常人之欲保齒，當行上法，以視人之所謂齒宜常刷，口宜常漱，尤具妙理，蓋刷齒所以滌垢，固謂

宜然，不知牙外之「琺瑯」質久刷易損，則牙肉磁質易爲朽落，若能常叩，可免此病也，至於舌抵上顎，可以

冥心，可以調息，可以生津，最具妙諦，不見夫龜蛙乎，蛙舌抵上顎，舌根反生，龜息綿綿若存，能通「任」

脉，故屆冬日，不勤不食，不死不生，是名「冬眠」，昔葛仙能久居水底不死，此皆伏氣胎息之道，而其初莫

不以舌抵上顎爲伏氣之基本習練，氣通「任」脉，心腎相交之初步，匪歐西衞生家所能夢見者也。

第二段　浴面鳴鼓

將兩手自相摩熱，覆面擦之，自頸及髮際，如浴面狀，以肌膚覺熱而止，然後雙手掩耳，兩

中指作人形相對，手踭向前方，以二指在中指上，由上沿指傍壓下，彈腦後兩骨廿四次，其聲壯盛爲佳。

（按）人身有電，摩擦乃生，摩擦頸面，流進血氣，日久容光煥發，奕奕有神，此猶今日發明電療，其獲

效自不待言也，丹經稱腦後之部曰「玉枕」，曰「泥丸」，爲三關中之上關，以指彈之，名曰「鳴天鼓」，

所以雙手掩耳者，蓋「泥丸」乃聽政之府，召我陽神，集於「泥丸」，所以致靈也，此乃爲開關之基，亦所以

補腦益神耳。

第三段　旋肩托天

兩足並立，眼平視，將兩肩左右扭轉七次，同時握拳運至「泥丸」，兩拳或下垂，或置於腰際，如拳當腰

間，則拳心向天，肩向左扭則呼氣，轉囘正面則吸氣，扭右則呼氣，轉正則吸氣，呼吸宜緩，順其自然，毋用

力，由腹前將兩手十指交錯，向天擎起，掌心轉向內而下，而外，而向天，手伸直，同時提起脚踭，至盡度放

同，向左右分開，隨身下垂，脚踭亦同時點地，曲膝，兩手放在左右膝上，手按膝，肩旋左右，呼吸如前法，

行五次，起立，兩手左右平伸，掌心向上，收回乳傍出前方平伸，作四五次。

（按）膏肓穴在肩上背心兩旁，為藥石鍼砭炙所不到之處，常將兩肩扭轉，能散一切諸症，蓋又能運動胸腹腰三部，故獲效極偉，兩手托天，可以瀉三焦之火，若然十指交錯，掌心翻上，兩肘毋屈，同時兩踵高舉，復將兩手左右平伸，掌翻上，如是動作四五次，尤為有益。

第四段　左右開弓

右足向右一步，屈膝作騎馬式沉氣於下「丹田」，然後兩手握拳，橫置胸前，拳心向內，右手在外，左手二指豎起，向左方推出，右手握拳，手臂退後，作扳弓狀，兩眼注視豎指，如是左右行三次，能瀉三焦之火。

（按）拳家最重騎馬式，所謂騎馬式，所以穩固重心，氣沉「丹田」，實為基本之練習也，道家謂人身如天地，天欲輕清地欲重濁，世人不明此理，遂致上重下輕，百病叢生，大命乃傾，可不哀哉，拳家練習馬步，玄門之氣沉「丹田」，皆所以挽救斯弊也，若復練兩臂左右開弓，則筋肉尤易發達，氣自舒暢，然必氣沉「丹田」，注意兩足，方能瀉三焦之火也，又此法於黑夜中練習，亦可以鍛練目力，使其腦清目朗，較常人為銳敏也。

第五段　擦丹田穴

將左手兜托腎囊，右手摩擦丹田穴三十六次，復將左手換轉，如前法行之。

（按）腎囊關係人生康健極大，故測其人之康健與否，腎囊實為最便利之標準，大概腎囊溫煖而緊縮者，

康健無病，寒冷而弛宜者，為身心不康健之特徵，試觀嬰孩一旦患病，其腎囊莫不弛寬下垂，此段手托腎囊，即所以運輸氣血，使其健全而溫煖也，人之丹田，猶草木之根也，培養丹田，猶培養樹根，使其發榮滋長，不易凋萎。

昔有術士常以艾灸其丹田，年九十餘而死，人見其丹田如䩾如膜，層層剝之，又若車輪，於此可見丹田之有關係於生命也大矣。

此段按摩丹田，應自左而右，以䖃腸之運行，又可旋及腹部，以助消化之機能，蓋按摩能分泌腸腺，增進腸之蠕動也。

第六段　摩內腎穴

納氣于丹田，將兩手搓熱，向背後擦「腎經」「命門」兩穴，各三十六次。

（按）古人有言腎溫則生精血，向背後擦「腎經」「命門」兩穴，使其大熱，則精自生，然非再加「非常真火」大煨一場，則精伏于膀胱之間，相火一動，則患走泄，所謂遺精是也，必也再加修真之功，使運於丹田，則精自化氣，始獲其益，然仙哲以人之初學，其神不靈，其氣不吐，其火不足，一身一關竅，脈絡中有積痰壅其間，引之導之，不易見功，而病反生，故有此段云爾。

第七段　摩夾脊穴

此穴脊柱之末，肛門之上，統一身之血脈，以兩指摩之使熱，為開尾閭之預備，運之大有補益。

（按）道家謂人二脈最為重要，自上顎綠鼻頭腦循脊柱，以至尾閭，名曰「督脉」，所謂綠督以為經是也

，自下顎循氣道以至膀胱，名曰任脉，修眞之士，一旦功成，精氣能周流全身，在督脉者有三關，開之最難，尾閭爲最下之關，摩擦之使熱，所以爲開此關之預備耳，又脊柱全部，時以乾布摩擦至紅潤而止，亦有大效，生理學家謂沿脊柱皆有「交感神經」，近世有發明按脊術者，皆與道家開督脉之說相發明，須知此脉非循環血液之脉，乃流行精氣之脉耳，武進蔣維喬先生，自言早年羸瘠多病，某保險公司醫生謂兩年內必死，辭却不允保險，先生乃治靜坐術，一日三關忽開，督脉遂通，舒適異常，至今精神甚健，能日行山程六七十里而不倦云，佛道家攝生之精髓，豈近代之粗淺衞生學說所能及乎，龜通「任脉」，鹿通「督脉」，故皆壽長。

第八段 湧泉洒腿

用左手抱住左脚，右手擦左足心「湧泉穴」三十六次，轉換右脚，如前行之，是謂湧泉。然後左足立定，右足提起，洒七次後換右足立定，如前行之。是謂洒腿。即將足洒勤搖曳之意。

（按）脚心有穴，名曰「湧泉」，乃通氣血之所，按摩使熱，冬令足可免冷之患，洒腿時如不能直立，可倚背于桌旁柱側行之，常行之能使氣血和洽，行動爽健，老年人行之尤妙。

右法八段每日「晨起」「臨臥」各行一次，不可間斷，其效立見，或作或輟，必無效也。

（三）

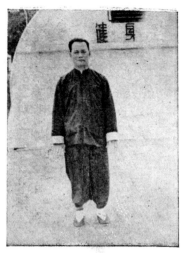

太極起式（一）

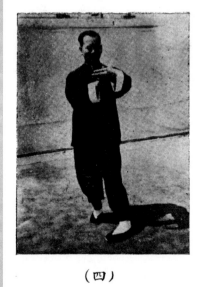

（四）

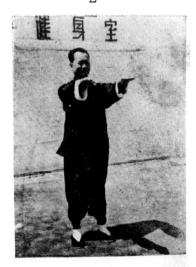

（二）

7

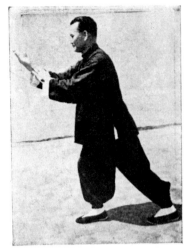

攬雀尾（一）

5

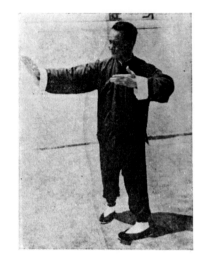

（五）

8

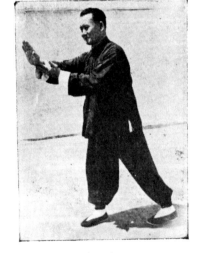

（二）

6

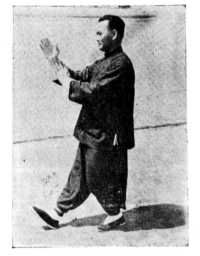

七星勢

11

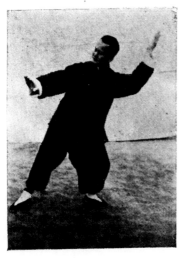

斜 飛 勢

9

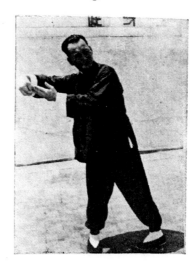

單 鞭 （一）

12

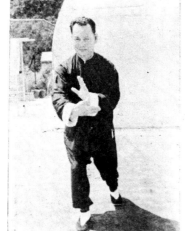

提 手 上 勢 （一）

10

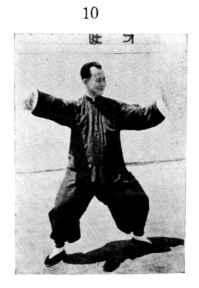

（二）

15

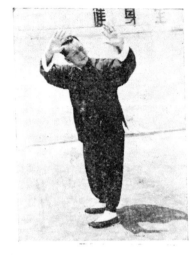

側　面　（二）

13

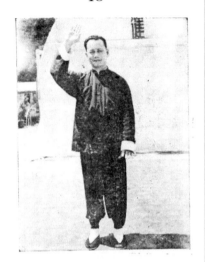

（二）

16

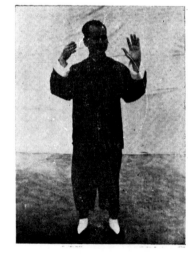

（三）

14

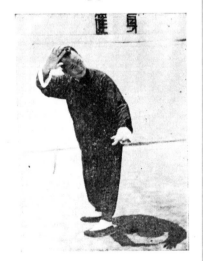

白鶴晾翅（一）
側　面

19

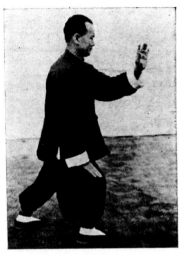

上接七星勢（三）

17

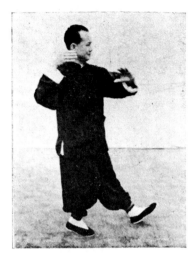

摟膝拗步（一）

20

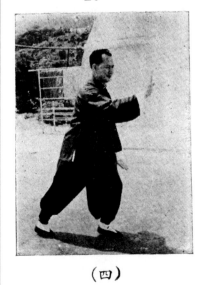

（四）

18

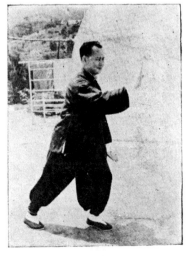

（二）

23

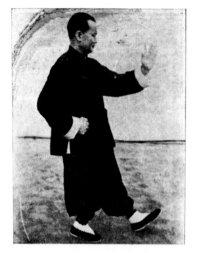

進步搬攔捶（一）

21

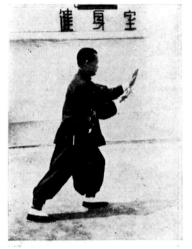

上接七星勢 No. 6
手揮琵琶（一）

24

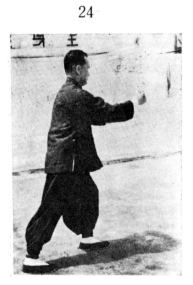

（二）

22

（二）

27

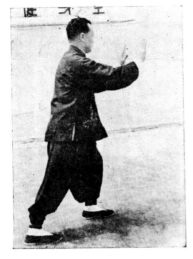

（三）

25

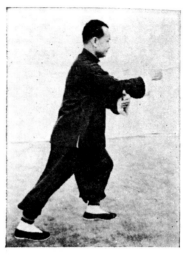

如封似閉 （一）

28

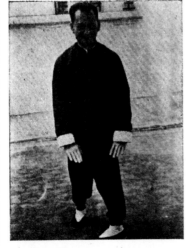

抱虎歸山 （一）

26

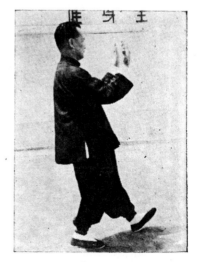

（二）

31

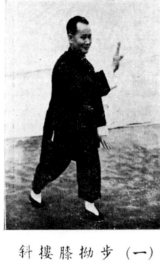

斜摟膝拗步 (一)

29

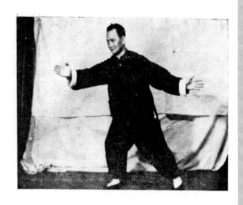

(二)

32

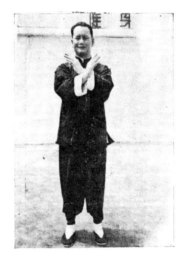

(二)

30

十字手

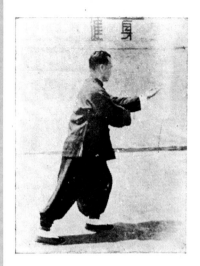

倒輦猴 （一）

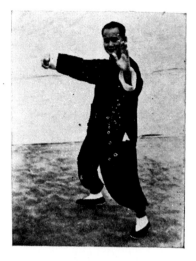

上接七星勢及攬雀尾
No. 6, 7 - 8
斜　單　鞭

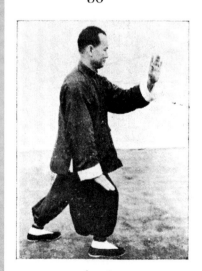

（二）

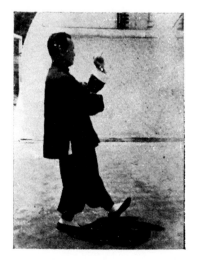

肘底看搥

39

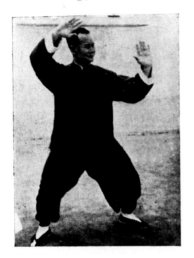

扇通背

37

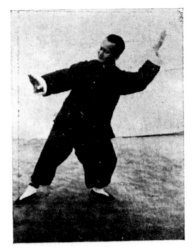

斜飛勢

40

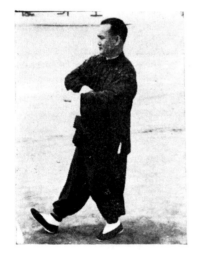

翻身撇身搥（一）

38

上接提手上勢，白鶴
晾翅，摟膝拗步（一）（二）
七星勢，No. 12. 14. 17.
海底針

鄭榮光太極拳、八段錦、易筋經彙刊（虛白廬藏一九五七年重刊本）

43

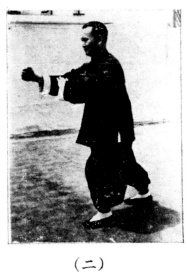

（二）

41

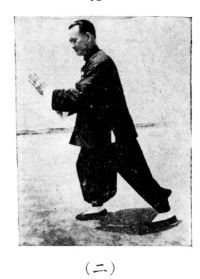

（二）

44

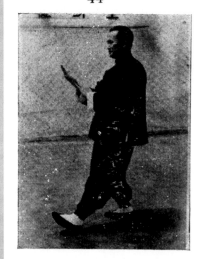

上步攬雀尾
下接 No. 7. 8.

42

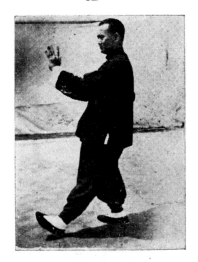

退步搬攔捶（一）

47

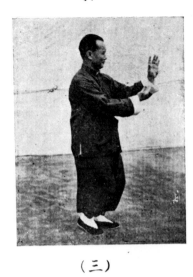

（三）

45

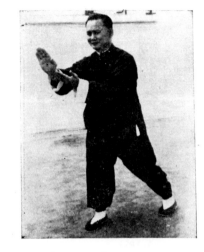

雲　手（一）

48

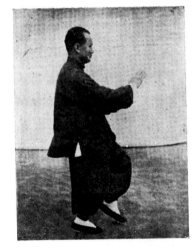

上接 No. 46 及 單鞭 10
左高探馬（一）

46

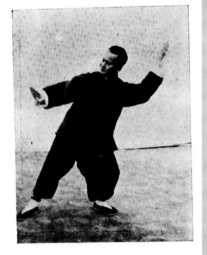

（二）

51

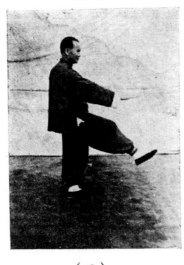

（二）

49

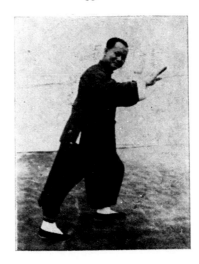

（二）

52

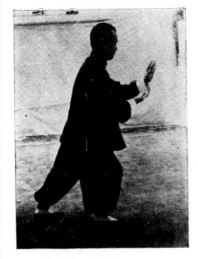

右高探馬（一）

50

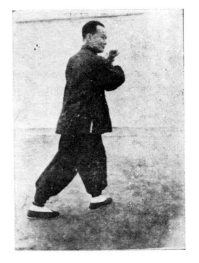

右分腳（一）

55

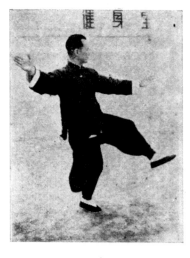

（二）

53

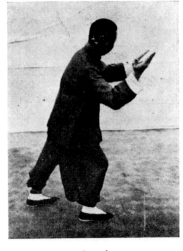

（二）

56

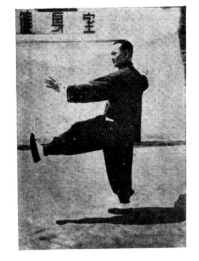

轉身蹬脚

54

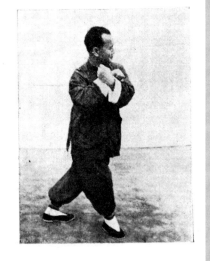

左分脚（一）

59

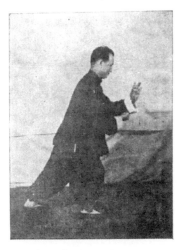

翻身撇身鎚

57

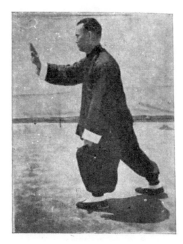

摟膝拗步

60

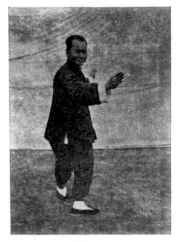

退步打虎勢（一）

58

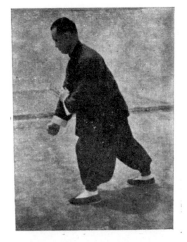

上接摟膝拗步 No. 19
（反方向）
進步栽鎚

63

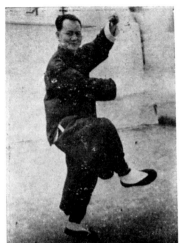

（四）

61

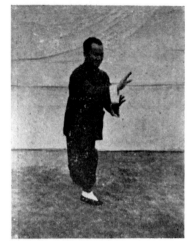

（二）

64

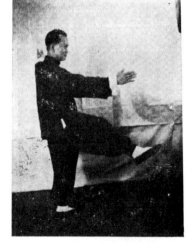

披身踢脚

62

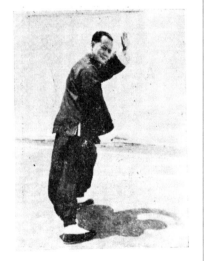

（三）

67

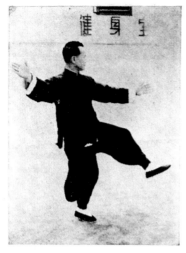

左分腳

65

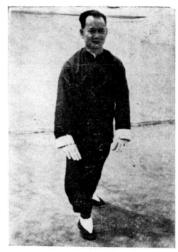

雙峯貫耳（一）

68

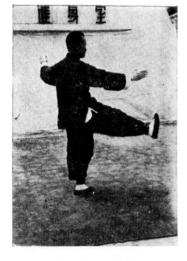

轉身蹬腳

66

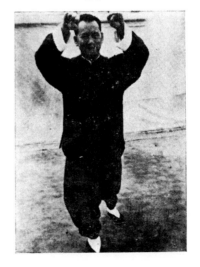

（二）

71

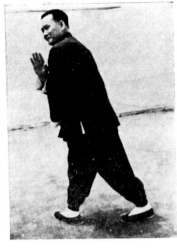

（三）

69

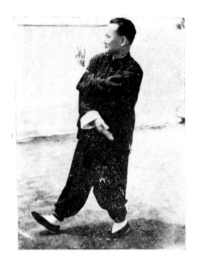

野　馬　分　鬃　（一）

72

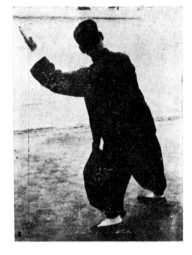

（四）

70

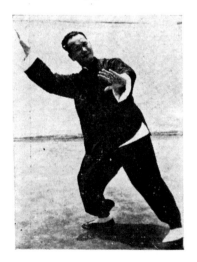

（二）

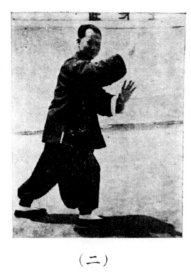 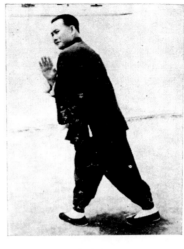

（二） （五）

76 74

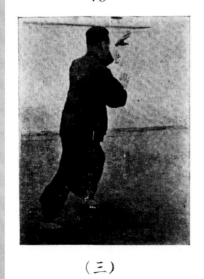 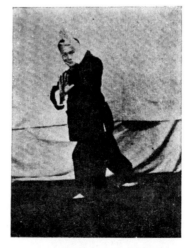

（三）

上接七星勢．野馬分鬃
No. 71 – 72.
玉女穿梭（一）

鄭榮光太極拳、八段錦、易筋經彙刊（虛白廬藏一九五七年重刊本）

79

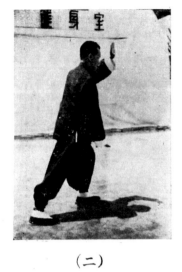

（二）

77

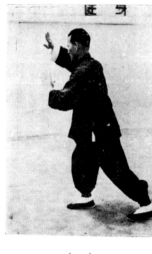

（四）

80

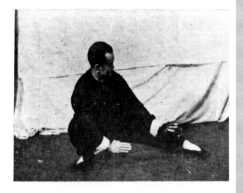

金鷄獨立

78

上接攬雀尾, No. 6-7
雲手 45-47, 單鞭 9-10

下　勢　（一）

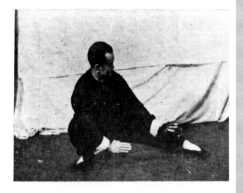

83

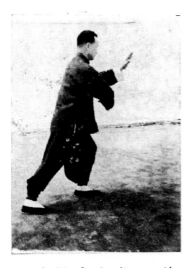

上接提手上勢,白鶴
晾翅,摟膝拗步,七星勢,
海底針,扇通背,翻身撇
身搥,上步搬攔搥,上步攬
雀尾,單鞭,雲手,高探馬,
撲面掌

81

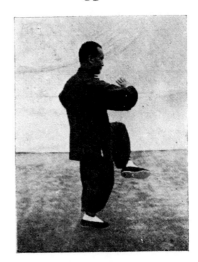

倒輦猴
下接 No. 35 - 36

84

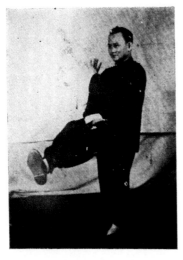

轉身十字擺連腿

82

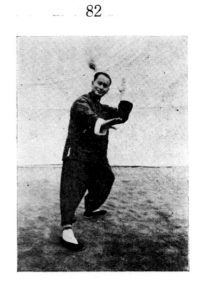

橫斜飛勢

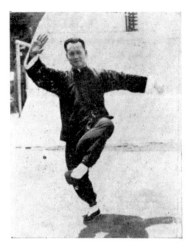 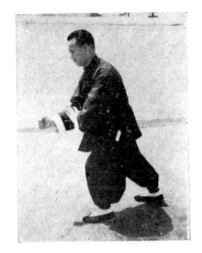

退步跨虎（三）　　　　上接摟膝拗步
　　　　　　　　　　　　上步指襠捶

88 86

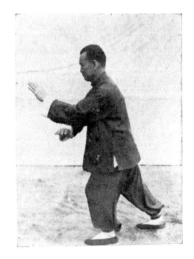 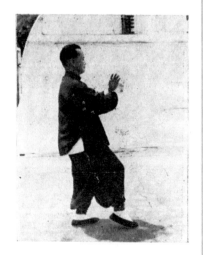

轉身撲面掌　　　　　　上接上步攬雀尾
　　　　　　　　　　　單鞭，下勢，
　　　　　　　　　　　上步七星勢

91

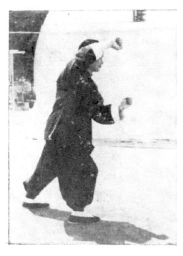

彎弓射虎

89

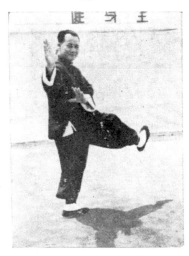

轉身雙擺連（一）

92

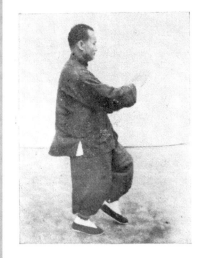

上步高探馬

90

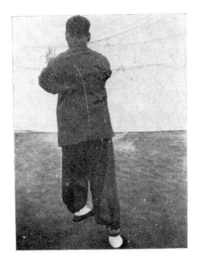

（二）

95

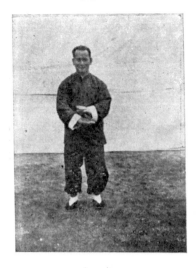

（二）

93

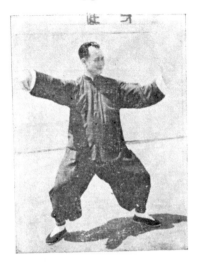

上接撲面掌（No. 85）
轉身撇身搥，上步高
探馬（實式）
單　邊

96

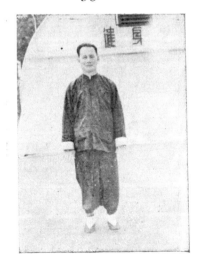

收　式（三）

94

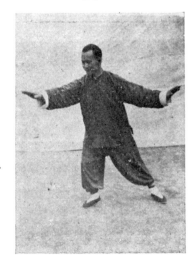

合太極（一）

太極拳

人生事務至繁，消耗精神至多，若無強健之體魄，安能建樹偉大之事業，人體之生機，運用之則滋長，停滯之則頹枯，體育原理及生理學，已有詳言，拳術本亦體育之一種，但拳術之精奧者，每有神秘至，可思議，其身手之矯健，技術之神化，有使人驚嘆不止者，惟萬仞高山，登之非一朝一夕，神功鬼秘，修之必以屢月窮年，而人生淹忽百載，年壽幾何，生存之負累旣多，人生之事業無限，顧此而失彼，恐非良計，拳術之道，其初意亦欲強健體魄而已，若參造化之玄功，奪鬼神之奇秘，則世間成功者，能有幾人，太極拳十三勢歌曰，「若推用意終何在，益壽延年不老春」，太極拳揆陰陽之意，得天地之和，能轉弱爲強，扶衰爲盛，改暴爲良，化頑爲順，獲之於無形，修之以豫暇，故尤適宜於老人及有疾病者，疾病爲摧滅人生幸福之妖魔，有病者生活上無一不發生障誤，能以藥物療治者尚屬閒事，有屢醫罔效，非藥石　治者，遷延歲月，精神上痛苦難堪，人體本身抵抗力本甚强，徒以日久爲外物蔽蝕，失去本能而已，太極拳練時全無辛苦，除去不能舉勤者之外，即可練習，練之旣久，則氣血調和，氣血調和，則生機旺盛，抵抗本能復興，血液中之紅血球白血球充份活動，而病菌必隨之消滅，故有患胃病，頭痛，頭暈，風濕，心臟病，肺病，精神病，及其他毛病者，每因習太極拳後而獲不藥而愈，因太極拳以虛靜爲主，使精神全體貫注，心不外馳，不須用力，形隨意轉，氣息柔順，身心並修，故能愈之於不自覺，至於功成悟化，階及神明者，則更不可測其宏邃矣。

鄭榮光太極拳、八段錦、易筋經彙刊（虛白廬藏一九五七年重刊本）

太極拳之要訣

功夫無一定，惟己自修之，凡事鮮有垂手而得，不勞而獲者，十三勢歌曰「入門引路須口授，功夫無息法自修」，平時勤於練習，他日必底成功，造詣之深淺，視其練法如何而已，太極拳理深學博，非粗心大意，倉猝可能領會，若練之不得其旨，則差之毫釐，謬之千里，故每有事倍而功半者，爰舉下列各點，學者能惴摩默識，必有心得。

虛　領　頂　勁

頂頭為一身思想運動之中樞，道家稱為泥丸宮，為藏神之秘府，儒者稱為天靈，合天之命以行道，可知其部位之重要，太極以身心合修為旨，滌慮澄慮，頭容正直，使神氣貫通於頂，而含有虛靈之意，則全身舉動如意，放寬放軟無昧瘠枯滯之弊。故十三勢歌曰「滿身輕利頂頭懸」。

涵　胸　拔　背

涵胸則氣直達丹田，挺胸則氣浮上湧，氣沉則聚，根腳堅穩，氣升則離，下輕而上重，最易為敵所乘，能涵胸即能拔背，能拔背即是涵胸，拔背則氣貼背，氣至則運用靈活。待機而勁，力由脊發。

沉　肩　墜　肘

肩寒則氣亦上升，氣上升而力散，力散則無用矣，所以沉肩，取其自然也，肘與肩連，肘不能墜則肩不能

沉，寒肩則勢滯，露肘則勢空，與人以可乘之際，若沉肩墜肘，曲中求直，則緊湊縝密，勁蓄氣聚。

垂臀鬆腰

十三勢歌曰，「尾閭中正神貫頂」，若臀不垂則尾閭斜曲，其氣易折，有反涵胸拔背之旨，且易傾跌，腰為一身之幹本，四肢之所操，十三勢歌曰，「命意源頭在腰隙」，可知其部位之重要，能鬆腰然後能靈活，能靈活然後變化敏捷，且腰鬆則中氣下沉，兩足矯健，下盤穩固，況力從腰發，太極拳經所謂「有不得機得勢處，身便散亂，其病必於腰腿求之」，蓋腰腿握全身之中央，統運動之機樞也。

川字步要分虛實

步為一身之基礎，如樹之根焉，根搖則大樹倒矣，步法各家不同，太極拳之椿步則用川字步式，身中正，兩足微分左右，與身成川字形，如川形狀，如是則左右支力均等，重心正中，無搖擺不穩之弊，步法最重虛實，若明瞭虛實作用，則運動輕靈，知用力之所在，否則笨重遲滯，每有欲進太遲，欲退不得，太極拳經曰：「偏沉則隨，雙重則滯」步之善者，虛實隨時變換，動則虛，靜則實，偏則虛，正則實，使人不知我，無機可乘，又曰，太極拳經謂「左重則左虛，右重則右杳」，兵法謂，「虛則實之，實則虛之」，離奇飄忽，無勢可尋，進退巧便，變換神速，使敵入則空，出則受迫，無從奔犯。

勿先動勁，不丟不頂。

太極拳以靜制動，待敵發勁而後因勢而發，打手歌曰，「引進落空合即出：黏連黏隨不丟頂」，若首先動

勁，是氣浮心燥，不能鬆靜，反爲敵誘，或有「太過」「不及」之弱點，不丟不頂者，使敵如入五里霧中，攻
不着其力，退不得其路，其意在我，我知人勁，人不知我勁之何來，蓋不頂則勁不現，勁不現則人能何知，不
丟即迫緊，人何能脫，太極拳經所謂「人剛我柔謂之走」，是不頂也，我順人背謂之黏，是不丟也，「不偏不
倚，忽穩忽現」，使敵無從捉摸，此點初習者必難致，惟潛心耐性，自臻其妙。

用意不用力

力有巧拙，下有論之，力盡出則窮，意用之而不息，用力則拙，用意則精，太極拳練之既久，漸成眞正內
勁，隨意而發，其勢非尋常之力可比，且不易爲他人所引動，收放自然也。

輕靈

太極拳以順受逆，以靜待動，以柔制剛，必須靈敏輕巧，始能應付自如，行功心解謂「精神能提得起，則
無遲重之虞」，變化萬端，感覺尖銳，太極拳經所謂「仰之則彌高，俯之則彌深，進之則愈長，退之則愈促，
一羽不能加，蠅虫不能落」，不疏不漏，不慌不呆，求身心之活潑，意氣之安詳，則無縛無礙，出神入化
，妙用無窮矣。

貫串

此點範圍最廣，亦最關重要，似平凡實不平凡，言之則易，行之實難，語曰「吾道一以貫之而已」，大道

之微，窮宇宙不能窮其奧，測洋海不可測其深，而曰，「一以貫之而已」，則貫字之為用大矣哉，太極拳之上下相隨，百骸四肢之貫串也，內外相照，五官內竅之貫串也，相運不斷，神意氣之貫串也，動靜以機，覺與使之貫串也，太極拳經謂：「周身節節貫串，無令絲毫間斷」，先求動作貫串，後求意識貫串，行思如一，貫而通之，則餘無……矣。

上述各點，撮其要者提述之，細微之處，學者到時自能感覺，非一紙一日可能盡語，太極拳總以輕靈貫串，鬆靜，為主，而忌疏懶，呆滯，歪斜，用力，怒目，咬牙，突臀，挺胸，寒肩，露肘，腰曲，腿軟，等及一切不良之姿勢，尤須專心致志，夙夜以勤，修之不息，持之以毅，則心恆意誠，功專理達，縱不能升堂入室，亦必穿門進戶，淵然成就矣。

太極拳之優點

修 心 養 性

萬事由心所發，由性所使，心有邪僻，則性情乖張，而罪惡之事生矣，有力者則驕，恃勢者則無顧忌，囊裡有錢，氣揚趾高，腰間佩劍，必顧盼自雄，故世之拘拳勇者，類多高傲一切，以衆人之不如我，言語之誤，肌膚之觸，則肇禍創事，或殺人犯法，或兵刃傷殘，自禍禍人，好勇鬥狠，儒者所以禁子弟習武，而國人之輕視武道者，良鑑於此，太極拳之性質柔和，神氣安逸，功深者修之既久，神氣浩蕩，涵養必深，必不肯輕舉妄勤，作無謂之爭持也，人唯寧靜然後能致遠，謙虛然後能受益，太極拳以虛靜爲主，不惟强健體魄，更足以陶冶性靈，移氣換質，正心格戾。

容 易 練 習

世常有欲練習拳術而畏難者甚多，蓋硬拳進退迫速。不適宜於老弱，太極拳則舉動和緩，姿勢平順，不須氣力，無論男女老幼，皆可練習。

無 流 弊 發 生

劇烈運勤，見功雖速，其流弊亦深，要知蠻勤則血不匀，劇發則氣失序，逞一時之馳驟，內臟傷壞而不知，爭刹那之險奇，手足隨之而屈折，未見其利，先見其害，流弊輕者傷於體外，流弊重者傷於體內，有識者皆知矣，徒以其形式健好，見利忘害耳。

心一堂武學・內功經典叢刊

48

平均發展

太極拳主柔棄剛，由起式至收式全體皆動，使呼吸循環兩系統器官伸縮舒適，四肢血脉流行，肌肉平均發達，無偏重或局部發展之虞。

興　趣

太極拳溫柔審靜，練之習之樂而無厭，需用地方亦不多，雖小樓天台，均可隨時練習，行之既久，自能心清氣淨，萬慮俱消，纖塵不染，外物不擾，而勁意連綿，抑揚圓轉，如徜徉乎山水之間，縹渺乎碧空天上，飄飄仙舞。此中樂趣，非外人所能領畧也。

關於技擊方面

善將兵者貴精不貴多，善言者貴切不貴泛，兩軍相持，因敵之勢，乘其懈而擊之，則戰無不勝，口槍舌劍，察對方之說，執其缺點而攻之，則未有不理屈而服，然技擊何嘗不然，尺寸之間，倏忽之際，鬥一氣之工夫，不勝則敗矣，人皆知衆暴寡，強凌弱，有力者勝無力，而不知力之爲用有巧拙，體不敵智，莽不敵精，如萬斤之重，非人力所能動也，若懸之使離地，則推之動之，無不可矣，四馬之車，其奔如電，不可攔也，若伏之以繩，及其過半而突起之，則舉手之力，而馬屈車翻矣，太極拳以順避逆，以小力勝大力，所謂「牽動四兩撥千斤者」其力至精至巧之力也，夫伏久者飛必高，鵰翅一拍九萬里，蓄深者流必急，黃河一決淹數省，太極拳外狀若無力，其力實內藏耳，內藏則用之無窮，所謂「靜如山岳，動如江河」，修之以漸，獲之以潛，用之以微

妙。

太極拳以柔制剛，以靜制動，使對方無從施其技術，進不得逞其鋒，退不得脫其囚，蓋剛則易折，柔則恒存，能拳碎巨石者，不能以拳碎游絲，可以剛堅截鋼，不能抽刀斷流，虎稱獸中之王，常為蛇縛，蠅投蛛網，有靈難飛，不能施其力故也，火性至烈，唯水滅之，若風則反勁其勢，百石之弓，發之以弦，弦質柔也，若替之以木，則此弓直廢物矣，剛則板滯，不若柔之活潑靈敏，勁則易亂，不如靜之機警鎮定，因時而發，俟機而出，無不中者。

太極拳論

山右王宗岳著

一舉動，周身俱要輕靈，尤須貫串，氣宜鼓盪，神宜內歛，無使有缺陷處，無使有凹凸處，無使有斷續處，其根在脚，發於腿，主宰於腰，形於手指，由脚而腿而腰，總須完整一氣，向前退後，乃得機得勢，有不得機得勢處，身便散亂，其病必於腰腿求之，上下前後左右皆然，凡此皆是意，不在外面，有上即有下，有前即有後，有左即有右，如意要向上，即寓下意，若將物掀起，而加以挫之之意，斯其根自斷，乃壞之速而無疑，虛實宜分清楚，一處自有一處虛實，處處總此一虛實，周身節節貫串，無令絲毫間斷耳，長拳者，如長江大海，滔滔不絕也，十三勢者，「掤擺擠按採挒肘靠」此八卦也，前進後退左顧右盼中定，此五行也，「掤擺擠按」即乾坤坎離四正方也，「採挒肘靠即巽震兌艮四斜角也」，進退顧盼定即金木水火土也。

太極拳經

太極者，無極而生，動靜之機，陰陽之母也，動之則分，靜之則合，無過不及，隨曲就伸，人剛我柔謂之

走，我順人背謂之黏，勁急則急應，勁緩則緩隨，雖變化萬端，而理為一貫，由著熟而漸悟懂勁，由懂勁而階及神明，然非用力之久，不能豁然貫通焉，虛領頂勁，氣沉丹田，不偏不倚，忽隱忽現，左重則左虛，右重則右杳，仰之則彌高，俯之則彌深，進之則愈長，退之則愈促，一羽不能加，蠅蟲不能落，人不知我，我獨知人，英雄所向無敵，蓋皆由此而及也，斯技旁門甚多，雖勢有區別，概不外乎壯欺弱慢讓快耳，有力打無力，手慢讓手快，是皆先天自然之能，非關學力而有所為也，察四兩撥千斤之句，顯非力勝，觀耄耋能禦衆之形，快何能為，立如平準，活如車輪，偏沉則隨，雙重則滯，每見數年純功，不能運化者，率皆自為人制，雙重之病未悟耳，欲避此病，須知陰陽，黏即是走，走即是黏，陰不離陽，陽不離陰，陰陽相濟，方為懂勁，懂勁後，愈練愈精，默識揣摩，漸至從心所欲，本是舍己從人，多誤舍近求遠，所謂差之毫釐，謬之千里，學者不可不詳辨焉。

十三勢歌

十三勢勢莫輕視　命意源頭在腰隙　變轉虛實須留意　氣遍身軀不少滯

靜中觸動動猶靜　因敵變化示神奇　勢勢存心揆用意　得來不覺費工夫

刻刻留心在腰間　腹內鬆靜氣騰然　尾閭中正神貫頂　滿身輕利頂頭懸

仔細留心向推求　屈伸開合聽自由　入門引路須口授　功夫無息法自修

若言體用何為準　意氣君來骨肉臣　想推用意終何在　益壽延年不老春

歌兮歌兮百四十　字字真切義無遺　若不向此推求去　枉費工夫貽嘆惜

鄭榮光太極拳、八段錦、易筋經彙刊（虛白廬藏一九五七年重刊本）

打手歌

掤擟擠按須認眞 上下相隨人難進 任他巨力來打我 牽動四兩撥千斤 引進落空合卽出

黏連黏隨不頂丟

又曰，彼不動，已不動，彼微動，已先動，勁似鬆非鬆，將展未展，勁斷意不斷。

十三勢行功心解

以心行氣，務令沉着，乃能收斂入骨，以氣運身，務令順遂，乃能便利從心，精神能提得起，則無偏重之虞，所謂頂頭懸也，意氣須換得靈，乃有圓活之趣，所謂變動虛實也，發勁須沉着鬆淨，專主一方，立身須中正安舒，支撐八面，行氣如九曲珠，無往不利，運勁如百煉鋼，何堅不摧，形如搏兔之鶻，神如捕鼠之貓，靜如山岳，動若江河，蓄勁如開弓，發勁如放箭，曲中求直，蓄而後發，力由脊發，步隨身換，收卽是放，斷而復連，往復須有摺疊，進退須有轉換，極柔軟然後極堅剛，能呼吸然後能靈活，氣以直養而無害，勁以曲蓄而有餘，心爲令，氣爲旗，腰爲纛，先求開展，後求緊湊，乃可臻於愼密矣。

又曰，先在心，後在身，腹鬆，氣斂入骨，神舒體靜，刻刻在心，切記一動無有不動，一靜無有不靜，牽動往來氣貼背，斂入脊骨，內固精神，外示安逸，邁步如貓行，運勁如抽絲，全身意在精神，不在氣，在氣則滯，有氣者無力，無氣者純剛，氣若車輪，腰如車軸。

太極拳姿勢名稱順序表

太極起式　太極出手　七星勢　攬雀尾　單鞭　斜飛勢　提手上勢　白鶴晾翅　摟膝拗步左右四度　手揮琵琶　進步搬攔捶　如封似閉　斜摟膝拗步　轉身摟膝拗步　攬雀尾　斜單鞭　斜飛勢　提手上勢　白鶴晾翅　摟膝拗步一度　手揮琵琶　退步搬攔捶　上步攬雀尾　單鞭　雲手　單鞭　左高探馬　左分腳　右分腳　轉身蹬腳　摟膝拗步二度　進步栽捶　翻身撇身捶　高探馬　上步搬攔捶　如封似閉　抱虎歸山　十字手　斜摟膝拗步　攬雀尾　斜單鞭　肘底看捶　倒輦猴左右三度　斜飛勢　提手上勢　白鶴晾翅　摟膝拗步　海底針　扇通背　翻身撇身捶　上步搬攔捶　上步攬雀尾　單鞭　雲手　單鞭　高探馬　右分腳　左分腳　轉身蹬腳　進步栽捶　翻身撇身捶　披身踢腳　轉身蹬腳　上步搬攔捶　如封似閉　抱虎歸山　十字手　斜摟膝拗步　攬雀尾　斜單鞭　野馬分鬃　野馬分鬃　玉女穿梭二度　野馬分鬃　玉女穿梭二度　野馬分鬃三度　攬雀尾　單鞭　雲手　單鞭　下勢　左金鷄獨立　右金鷄獨立　倒輦猴　橫斜飛勢　提手上勢　白鶴晾翅　摟膝拗步　海底針　扇通背　翻身單擺蓮　上步搬攔捶　上步攬雀尾　單鞭　高探馬　撲面掌　翻身單擺蓮　摟膝拗步　上步指襠捶　上步攬雀尾　單鞭　下勢　上步七星　退步跨虎　轉身撲面掌　翻身雙擺蓮　彎弓射虎　高探馬　撲面掌　翻身撇身捶　上步高探馬　上步攬雀尾　單鞭　合太極

鄭榮光太極拳、八段錦、易筋經彙刊（虛白盧藏一九五七年重刊本）

太極劍

太極勢　攬雀尾一二三　金針指南　交劍式　分劍式　掛劍式　七星式　上步遮膝

回身劈劍　進步撩膝　卧虎當門　倒掛金鈴　指襠劍　臨溪垂釣　劈山奪寶

逆鱗刺　回身點　沛公斬蛇　翻身提斗　猿猴舒臂　子路問津　李廣射石

彩鳳舒羽　退步撩陰一二三　卧虎當門　梢公搖櫓一二　順水推舟　眉中点赤

回馬劍一二三　玉女投針　魁星提筆　迎門劍　卧虎當門　海底擒鰲一二

翻身提斗　反臂劍　進步裁劍　左右提鞭一二　落花待掃　卧虎當門　落花待掃

卧虎當門　翻身披掛　進步提撩　抱月式　單鞭式　肘底看劍　海底撈月

橫掃千軍一二　撇身擊　抱頭洗　魁星提筆　燕子入巢　靈貓捕鼠　蜻蜓點水

黃蜂入洞　老叟攜琴　雲庵三舞一二三四五六七八九　撥雲見日一二　妙手摘星

迎風彈塵一二三四五六　猛虎跳澗　燕子啣坭　卸步反截　左右卧魚一二　分手雲

庵一二三四　黃龍轉身　撥草尋蛇一二三四五六　金龍攪尾一二　白蛇吐信一二三

大鵬展翅　勒馬觀潮　抱月式　單鞭式　烏龍擺尾　鷂子穿林一二三四五六七八

大鵬展翅　農夫着鋤　迎門劍　太公釣魚　翻身交劍式　托樑換柱　金針指南

收劍式　合太極

太極玄玄刀

太極勢　攬雀尾一二三　上步摟膝　分刀式　閃展看刀式　左摘星　右摘星　卸
步擴刀　分心刺　左掛金鈴　推窗望月　回身劈　回身撩陰刀　左掛金鈴　登山遠
眺鷂子翻身　大鵬展翅　燕子入巢　蒼龍出水　翻身藏刀式　迎面刺　翻身藏刀式　指襠刀　翻
打虎式　燕子入巢　進步擴刀　蒼龍出水　翻身藏刀式　上三開式　帶醉脫靴推
窗望月　翻身藏刀式　回身劈　回身撩陰刀　橫掃千軍　左掛金鈴　推窗望月　翻
身藏刀式　回身劈　探海式　撈月式　卸步擴刀　分心刺　玉環托刀式　七星式
臥虎跳澗　迎面刺　臥虎式　藏刀式　盤龍式　趕步盤龍式　雲刀藏刀式　護膝劈
刀式　左掛金鈴　臥魚式　藏刀式　迎面刺　盤龍式　藏刀式　分心刺　轉
身藏刀式　青蛇伏地　分心刺　回馬提鈴　斜飛式　金針指南　懷中抱月　順水推
舟斜飛式　提刀探海式　卸步閃展式　進步劈刀式　左掛金鈴　推窗望月　青龍
獻爪　橫掃千軍　流星趕月　斜飛式　抱月式　乘風破浪　分心刺　右摘星　左摘
星　卸步擴刀　進步棚刀　反臂插秧　青蛇伏地　分心刺　轉環提籃式　進步提籃
式　雲龍戲水　翻身劈　回身刀　臥虎式　藏刀式　進步交刀式　摟膝拗步　退步
收刀式　合太極

易筋經小誌

骨幹爲支持全身之要質，人體之運用活動，全賴結構靈妙之骨幹，而連諸骨骼關節而使骨幹生活動之能力者，筋也，故筋實爲骨幹之主使者，口之合開，頭之俯仰左右，指之巧妙，腕之靈活，股肱之屈伸，脊椎之曲直旋轉，無一而非筋骨之作用也，筋骨强，則力之所由生，勁之所由出，器官因之而不損，血液因之而不滯，體魄因之而强壯，精神因之而煥發，其關係于人身之重要，概可見矣，易筋經爲鍛練全身筋絡肌肉之善法，久練之能使筋肌强靱堅實，血氣調勻，有不測之奇功，是書錄自珍本，與市售者雖有異同，但巨數之積，不能差其一因，失之釐毫，謬之千里，學者得其眞者而習之，其收效之速，非可言喻，惟易筋經之動作須持久，最易引起不耐，學者須有絕大之恒心，不可中斷，則必獲成效，蓋生理之適應，其程度無窮，習慣則成自然，久之必能忘其所苦，且發生勝任之愉快，而功亦日深也。

易筋經

夫易筋經得自達摩祖師面壁之下，若非僧人慧可負經過歷名山，訪求高僧，繙譯妙諦，則經文秘義，終未能彰，而修僊修佛之梯杭，不寫散快殘篇，蓋亦難矣，一日抵蜀，得晤般剌密諦於峨眉山，得其逐一指陳，而經義始晰，又得藥將衞公將軍，叙其顛末，而神勇技藝，躍於紙上，大則成僊佛，小則亦可作將帥，然得斯者，終屬寥寥無幾，蓋病不得法也，遂將入道金針，恍如徹髓，良可慨也，又論者上身煉至金石之堅，兩腿何以並無一言提及，若上實下虛，無乃不可乎，或云上固而下亦充足，未可諸方指摘，惟練下部功法內十一字詳加考核，悉皆探戰之法，斷非達摩祖師導人不經之術，而予頗不樂聞，蓋後人附會穿鑿，蛇足堪憎，反不若添一小易筋經，茋為得法，於世定有裨益，少者習之長臂力，老者習之使血氣流通，不限於地，不防於時，可使弱者強怯者勇，病者安，佚者勤，誠寫壽世之津梁，而非希僊佛之謬語也，大易筋經而外，斯寫小者，是在知之好之樂之，以求至乎其極，乃不負古人留貽引導之意矣，或問行功之要，曰，智仁勇，又曰，信專志恒，如是而已矣。

紫凝道人論小易筋經乃氣血結成，附於骨內，圓一身之脈絡，繫五臟之精神，固而不散，運而不斷，氣從內生，血從外潤，此乃周身固牢也，力不是由彼而來，方是活力，用力而心勤，一攢一放，自然而施，不覺其出而自出，如潮水，如雷發地，此其急也，若浪之乘舟此其緩者也，急放緩攢，此功效也，抱攢堅，固氣以力行，兩者相形，神威生矣，靜如抱丹，勤若火炮地雷，一勳一靜，皆使神氣而不用力也。其法在易，易者換也，換者，氣實內而力助外，故曰銅筋，言其至堅也，其法每日早起，俟其天發白時，面向東方，兩足平立，約

開一尺五寸，兩手齊壓不貼身，兩掌肘微曲，兩掌如壓下之勢，十指尖昂起，兩肩如下，唇閉齒合，舌頂上顎，兩目下視，如含丸一般，兩膝畧屈，不得用力，照式企立，三寸香之久，即伸左手托天式，右手掌伸直如按地式，立香一寸，左右手更換上下，又立香一寸，兩掌齊墜，將左手頻屈，又立香一寸，換右手，再立香一寸，即并足而立，兩手放垂，兩目視丹田，再立香三寸，功完緩行一二寸香久，照此行九日可也。

調氣煉外丹圖註

凡行此功者，須於潔靜處面向東立，唇閉齒合，舌頂上顎，調其氣息，任其出入，通身不可用力，一旦用力，則氣貫不至手掌矣，每行一式，須默念七七四十九數，數畢即行下式，不可閒斷，斷則氣散，第一套共十一式，須行數日，方可添行第二套，共五式，再數日，方可添行第三套，共五式，如速行者，半月可全行，如遲緩者，二十日後方可，頂工之力，百日功成，每日夜須行七次，斯時每日可食飯五餐，百日之後，弱者力可有五百斤，壯者力可有五千斤，如老弱者不能習勞，亦可行第一套十二式，每日夜行三次，亦可健飯，益氣延年，無懷逸人曰，內丹成則成僊悟道，外丹成亦健壯，延年益壽，既不似劇烈運動，或努傷如採戰煉汞之左道旁門，惟以服氣益神，習勞健飯，為長力延年之助爾云。

谷陽子坎補離題

首套 第一式

面向東立，唇閉齒合，頭微上仰，目微上視，兩足濶窄相齊，兩足要對正，不可前後參差，兩肩垂下，肘要微灣，兩掌向下，十指尖向前，欲昂起之勢，兩手掌壓下之勢，兩膝微曲，各式彷此，默念七七四十九之數，即行下式，但數字之法，係由一字數起，至四十九字止，不可開口，在心默念便合。

首套 第二式

面向東立，頭要平正，目微下視，兩足與肩齊，唇閉齒合，舌頂上顎，兩手垂下，肘要微灣，八指屈曲如拳形，拳背向前，兩大指向身，如此默念四十九字，接續即行下式。

首套 第叁式

面向東立，唇閉齒合，舌頂上顎，頭微上仰，目微上視，兩足與肩齊，兩手直垂下，肘不用輕灣，兩大指搭在中指節，如拳之形勢，兩虎口要向前，如下墜勢，首二式之肘之微灣者，至此乃伸直矣，如此默念四十九字畢，接續即行下式。

首套第四式

面向東立，唇閉齒合，舌頂上顎，頭要平正，目微下視，將臂平抬前起，即向前伸直，兩足與肩齊，十指屈曲如拳形，拳心向前，拳背向身，兩拳相離尺許，肘要微曲，如下墜之勢，兩拳與肩潤窄，高低相平，如此默念四十九字畢，接續即行下式。

首套第五式

面向東立，唇閉齒合，舌頂上顎，頭要平正，目微下視，兩大指伸直，不可貼拳，離拳小許，兩拳相對，虎口亦要相對，如此默念四十九字畢，接續即行下式。

首套第六式

面向東立，唇閉齒合，舌頂上顎，頭要平正，目微下視，兩足與肩潤窄相齊，兩臂直豎，八指屈曲如拳形，拳心向前，拳背向後，如此默念四十九字畢，接續即行下式。

首套第七式

面向東立，唇閉齒合，舌頂上顎，頭要平正，目微下視，將身一昂起後，如伸懶形，以脚指離地一二分，趁仰身時即將兩臂伸直如一字形，拳臂與肩相平直，兩虎口向上，兩拳欲往後，胸欲往前，如摳胸之勢，如此默念四十九字畢，接續即行下式。

首套第八式

接前式將兩臂收囘胸前，將身左轉，連將兩臂伸開向前，肘要曲，如墜下之勢，拳心向前，拳背向身，兩拳相離五六寸，如肩高低相平，如此默念四十九字畢，接續卽行下式。

首套第九式

接前式頭微上仰，目微上視，將兩拳收在胸前乳上，一拾而起，至鼻尖上則將拳伸開，掌心向前，掌背向面，食指離鼻尖一分，如此默念四十九字畢，接續卽行下式。

首套第十式

接前式頭要平正，目要直視，將兩拳分開，兩肩直竪起，兩肘與肩如曲尺形，兩拳向前，拳背向後，兩虎口遙遙相對日月角，如此默念四十九字畢，接續卽行下式。

首套第十一式

接前式目上視，將兩拳反轉垂下至臍，兩食指之大節在肚臍相離一二分，兩虎口向身，如此默念四十九字畢，連吞氣三口，取其津液，送至丹田也，吞畢隨行下式。

首套尾式

凡工竣之後，照行此式，接連吞氣三口畢，則不用數字，將兩拳鬆開，兩手直下墜，隨將兩肩平抬而起，兩掌心向上，兩手向前伸直，兩肘微墜，此兩掌與肩高低相平，兩手臂離開濶窄與肩相齊，兩腳蹺起，以助兩手平抬之力，如此須三次垂下平抬，再將兩掌齊起過頭，用力摔下；如此三與三摔，再將左足三踢後，右足三踢，旣完，面向東方坐片時，以養氣寫合，若接行第二套，於首套十一式吞氣畢卽行，不用行此尾式。

第弍套第壹式

接首第十一式吞氣三口畢，將兩掌伸開，兩掌反轉，要掌心向上，隨將掌平抬而起，至乳上寸許，十指尖相對離二三寸如此默念四十九字畢，卽行下式。

第弍套第弍式

接前式將兩臂兩掌伸如一字形，胸微起之勢，兩掌心向前，兩掌與十指欲往後之意，如此默念四十九字畢，卽行下式。

第弍套第叁式

接前式將兩臂合埋，約離五六寸，兩臂兩掌向前伸直，兩肘微墜之勢，兩掌心向上，每數一字，要氣貫十指，如此默念四十九字畢，卽行下式。

第貳套第四式

接前式將兩臂收回，十指屈曲如拳，兩拳心向上，拳背向下，兩肘縮歸身後，兩拳在小脊旁，兩拳臂不可貼身，約離寸許，如此默念四十九字畢，即行下式。

第貳套第五式

接前式將兩拳鬆開，平抬而起，兩臂向前伸直，不用微墜，兩掌心向前，掌背向身，十指尖向上，兩臂與肩高低相平，兩掌向前如推物之狀，十指尖欲往後之勢，如此默念，四十九字畢，隨首套尾式，如能繼續行第三套者，未可行此首套尾式，即於吞氣三口後，即續行第三套，第一式可也。

第叁套第壹式

接前式吞氣畢，將兩臂縮回，兩臂抬起在胸前乳上寸許，兩掌心向下，掌背向上，十指尖約離相對二三寸，兩腳掌如八字形分開，兩腳蹲離地二三分，如此默念四十九字畢，即行下式。

第叁套第貳式

接前式將身畧起些，兩臂在胸，右手在內，左手在外，右掌向左如携物之狀，左手向右亦如起，右掌尖欲昂起歸右便之勢，左掌尖欲歸左便之勢如此默念四十九字畢，即行下式。

第三套 第三式

接前式將兩手分開，伸直如一字形，兩手兩肩與肩高低相平，兩掌心向下，掌背向上，胸欲往前狀，兩手欲往後之勢，如此默念四十九字畢，即行下式。

第三套 第四式

接前式將左手屈曲，左掌向右膊之下，不可貼身，右掌亦屈曲，右掌則在左膊之下，右臂朝左，左臂朝右，兩臂兩肘，俱要相離，亦不可貼身，如此默念四十九字畢，即行下式。

第三套 第五式

接前式將兩臂垂下，兩手心向後，兩肘彎曲，兩手在小腹旁之下，十指尖如虎形，兩手與臂不可貼身，如此默念四十九字畢，即吞氣三口，隨行尾式既完，即面向東方坐片時以養氣，切勿講話，如用力上頂者，要待行至五十日後，行到第三套第三式，目注上視，牙咬緊，將腰左右扭三扭，其氣則貫頂上，二十八日，氣貫下部矣，逢朔則拜東方，吸日華之氣，望則拜東方，吸初昏月華精氣，每以三篤要，誠心自妙境矣。（完）

海外異人跋

予論易筋經義，固悟世之錙黃習家，多如牛毛，成者稀如麟角，非道難得，實因缺此一段工夫，故內無基耳，既無承受之地，復欠勇往之力，或作或輟，既得復失，而功曷由成，即如禪亦有八魔之類，宗門則有迷而不悟之類，金丹則有成而復廢之類，清淨也繾歸紛擾，寂滅也難免淪污，是皆無勇往之力以致之也，能引而伸之，漁樵耕讀有此功，可基富貴，治兵牧民得此功，可集殊勳，甚至負販經營，亦能任重致遠，乃夫牧豎，亦不迫於飢寒，病者安，怯者強，外侮聞之即懾，乏嗣者即蕃，老者得之則壯，少者得之則純粹而精，女工得之則勤而不怠，是舉天地人間應用之功，由是知達摩祖師歸基於此作佛之語，豈不信哉，蓋功不煉不成，一煉即成，大煉大成，久煉久成，永無流弊，吾不知人世間復有何物足以如此，則其功效為何如哉，願世人勿因其名義小而忽略之。

跋

鄭君榮光，持所編著太極拳一書見示，聞披細讀，覺其擇精語詳，雖袖珍小冊，然於武當門太極拳之要訣，闡述無遺，蓋鄭君寢饋於斯，已二十餘年矣，予嘗造其廬，見壁間高懸宋張三丰先師畫像，及其業師吳鑑泉先生玉照，悠然有思古証今之幽情，不勝敬仰，滿案書盈尺，皆為太極拳典籍，於以知其治術之誠，造詣之深，亦彌足欽佩，清談竟夕，而謙謙然有君子風，不以所學自炫，幼聞故老言，精於拳技者必善於養氣，惟鄭君為能焉，今鄭君出其生平研習太極拳之所得，編述成書，三次斥資付梓，分贈友好，壹以提倡體育，修養身心為主旨，其裨益人群，至足多也，是為跋。

時

一九四八年孟夏下浣之吉朱亦丹書於琴劍醫廬

書名：：鄭榮光太極拳、八段錦、易筋經彙刊（虛白廬藏一九五七年重刊本）

系列：：心一堂武學・內功經典叢刊

作者：：鄭榮光

執行編輯：：陳劍聰

封面設計：：陳劍聰

出版：：心一堂有限公司

通訊地址：：香港九龍旺角彌敦道610號荷李活商業中心十八樓05-06室

深港讀者服務中心：：中國深圳市羅湖區立新路六號羅湖商業大廈
負一層008室

電話號碼：：(852) 90277110

網址：：publish.sunyata.cc

電郵：：sunyatabook@gmail.com

網址：：http://book.sunyata.cc

淘宝店地址：：https://shop210782774.taobao.com

微店地址：：https://weidian.com/s/1212826297

臉書：：https://www.facebook.com/sunyatabook

讀者論壇：：http://bbs.sunyata.cc

版次：：二零二一年八月初版

平裝

定價：：港幣　　八十八元正
　　　　新台幣　　三百六十元正

國際書號　978-988-8583-76-8

版權所有　翻印必究

香港發行：：香港聯合書刊物流有限公司

地址：：香港新界荃灣德士古道220～248號荃灣工業中心16樓

電話號碼：：(852)2150-2100　傳真號碼：：(852)2407-3062

電郵：：info@suplogistics.com.hk

台灣發行：：秀威資訊科技股份有限公司

地址：：台灣台北市內湖區瑞光路七十六巷六十五號一樓

電話號碼：：+886-2-2796-3638　傳真號碼：：+886-2-2796-1377

網絡書店：：www.bodbooks.com.tw

台灣國家書店讀者服務中心：：

地址：：台灣台北市中山區松江路二〇九號一樓

電話號碼：：+886-2-2518-0207

傳真號碼：：+886-2-2518-0778

網址：：www.govbooks.com.tw

中國大陸發行 零售：：深圳心一堂文化傳播有限公司

地址：：深圳市羅湖區立新路六號羅湖商業大廈負一層008室

電話號碼：：(86)0755-82224934

心一堂微店二維碼

心一堂淘寶店二維碼